湖山艺丛

听天阁画谈随笔

潘天寿 著

浙江人民美术出版社

目 录

1　杂　论

27　用　笔

37　用　墨

47　用　色

57　布　置

69　指　画

77　补　遗

杂

论

天有日月星辰，地有山川草木，是自然之文也。人有性灵智慧，孕育品德文化，是人为之文也。原太朴混沌，浑茫无象，三才未具，无自然之文，亦无人为之文也。然无为有之本，有为无之成，有其本，辄有其成，此天道人事之大致也。

人系性灵智慧之物，生存于宇宙间，不能有质而无文。文艺者，文中之文也。然文，孳乳于质，质，涵育于文，两者相互而相成，故《论语》云："志于道，据于德，依于仁，游于艺。"其为人之大旨欤。

艺术产生于人类之劳动，为人类所共有也，非为某个人、某部族、某阶级所私有也。原始公社后，渐转变为奴隶社会、封建社会、资本主义社会，因此工农劳动者，渐被摈于艺园之外矣。是艺术也，非人类初有之艺术也。

奴隶社会、封建社会、资本主义社会，掠夺剥削之社会也。掠夺剥削者，无处不千方百计以满足其占有欲，其对物质之食粮也如此，其对精神之食粮也亦然，以致共有之绘画，为掠夺剥削者所霸有矣。然《易》曰："剥极则复。"今日之社会，无掠夺剥削之社会也，绘画，亦应由掠夺剥削者之手中，回复归于人民。

艺术为人类精神之食粮，即人类精神之营养品。音乐为养耳，绘画为养目，美味为养口。养耳、养目、养口，为养身心也。如有损于身心，是鸦片鸩酒，非艺术也。

物质食粮之生产，农民也。精神食粮之生产，文艺工作者也。故从事文艺工作之吾辈，乃一生产精神食粮之老艺丁耳。倘仍以旧时代之思想意识，从事创作，一味清高风雅，风花雪月，富贵利达，美人芳草，但求个人情趣之畅快一时，不但背时，实有违反人类造创艺术之本旨。

艺术为思想意识之产物。意识形态之转变与进

展，全表里于社会政治经济之情况。故文艺工作者，必须追求思想意识之赶上或赶先于时代，不落后于时代。

艺术不是素材的简单再现，而是通过艺人之思想、学养、天才与技法之艺术表现。不然，何贵有艺术。

吾国绘画之孕育，远在旧石器时代。近时周口店所发掘之削刮器，虽加工粗糙，然大致具备形象之对称美，线条之韵律美，成原始绘画刻划之雏形。至新石器时期，始有彩陶绘画之发明，以黑色粗简之线条，描绘水波纹、云雷纹、几何纹，及鹿、鱼、鸟、蛙、半身人像等以为装饰。然尚未有简单文字之发现。至商代青铜器、殷墟龟甲之呈现后，始见有象形文字之刻铸与书写，则绘画先于文字矣。然考吾国初期文字，以黑线为表达，象形为组成，与原始绘画，实同一渊源。故吾国文字学者及绘画史论家，均有书画同源之说，以此也。是后虽分道扬镳，独立体系，仍系兄弟手足，有同气连枝之谊，至为密切，迄今犹然。

绘画，不能离形与色，离形与色，即无绘画矣。

宇宙间之万物万事，均可为画材、剧材。然无画家、戏剧家运用而表达之，则仍无以成艺术。原宇宙间之万物万事，本不为画人、戏剧家而存在，特画人、戏剧家，从旁借为素材而已。

有万物，无画人，则画无从生；有画人，无万物，则画无从有；故实物非绘画，摄影非绘画，盲子不能为画人。

画者，画也。即以线为界，而成其画也。笔为骨，墨与彩色为血肉，气息神情为灵魂，风韵格趣为意态，能具此，活矣。

济山僧（石涛）《画语录》云："太古无法，太朴不散，太朴一散，而法立矣。"故无法，画之始，有法，画之立，始与立，复融结于自然，忘我于有无之间，画之成，三者一以贯之。

法自画生，画自法立。无法非也。终于有法亦

非也。故曰：画事在有法无法间。

画中之形色，孕育于自然之形色；然画中之形色，又非自然之形色也。画中之理法，孕育于自然之理法；然自然之理法，又非画中之理法也。因画为心源之文，有别于自然之文也。故张文通（璪）云："外师造化，中得心源。"

自然之理法，画外之师也。画中之理法，心灵中积累之画学泉源也。两者融会之后，进而以求变化理法，打碎理法，是张爱宾（彦远）之所谓"了而不了，不了而了也"。然后能瞑心玄化，造化在手。

学画时，须懂得了古人理法，亦须懂得了自然理法；作画时，须舍得了自然理法，亦须舍得了古人理法，即能出人头地而为画中龙矣。

画事除"外师造化""中得心源"外，还须上法古人，方不遗前人已发之秘。然吾国树石一科，至唐，尚属初期，技术法则之积累，极为低浅，故

张文通氏答毕庶子宏问用秃笔之所受，仅提"外师造化""中得心源"而未及法古人一项耳。

顾长康（恺之）云"以形写神"，即神从形生，无形，则神无所依托。然有形无神，系死形相，所谓"如尸似塑"者是也，未能成画。

顾氏所谓神者，何哉？即吾人生存于宇宙间所具有之生生活力也。"以形写神"，即表达出对象内在生生活力之状态而已。故画家在表达对象时，须先将作者之思想感情，移入于对象中，熟悉其生生活力之所在；并由作者内心之感应与迁想之所得，结合形象与技巧之配置，而臻于妙得。是得也，即捉得整个对象之生生活力也。亦即顾氏所谓"迁想妙得"者是已。

顾氏所谓"以形写神"者，即以写形为手段，而达写神之目的也。因写形即写神。然世人每将形神两者，严划沟渠，遂分绘画为写意、写实两路，谓写意派，重神不重形，写实派，重形不重神，互相对立，争论不休，而未知两面一体之理。唐张爱

宾《历代名画记》云："古之画，或能移其形似而尚其骨气，以形似之外求其画，此难与俗人道也。今之画，纵得形似，而气韵不生。以气韵求其画，则形似在其间矣。"张氏所谓"移其形似""尚其骨气"，即以形似为体，以骨气为用者也。张氏所谓"以气韵求其画"是"即用明体"而形似自在，仍系两面而一体者也。张氏又云："夫象物必在于形似，形似须全其骨气，骨气、形似，皆本于立意而归于用笔。"即整体形神一致之表达，是由立意、形似、骨气三者，而归总于用笔之描写，实为东方绘画之神髓。

"以形写神"，系顾氏总结晋代以前人物画形神相互之关系，与传神之总的，即我国人物画欣赏批评之标准。唐宋以后，并转而为整个绘画衡量之大则。

顾长康云"迁想妙得"，乃指画家作画之过程也。迁：系作者思想感情，移入于对象。想：系作者思想感情，结合对象，以表达其精神特点。得：系作者所得之精神特点，结合各不相同之技法，以

完成其腹稿也。然妙字，系一形容词，加于得字上，为全语之关纽。例如长康画裴楷像，当未下笔时，对迁、想、得三字功夫，原已做得周至，然画成后，觉精神特点，有所未足；是缘裴楷美容仪，有识具，若仅表现其容仪之美，而不能达其学识和才干之胜，则非妙也。故须重加考虑，得在颊上添画三毛，始获两者俱胜之妙果。此妙果，既非得于形象上，又非得于技法中，而得之于画家心灵深处之创获。是妙也，为东方绘画之最高境界。

凡事有常必有变。常，承也；变，革也。承易而革难，然常从非常来，变从有常起，非一朝一夕偶然得之。故历代出人头地之画家，每寥若晨星耳。

《易》曰"天行健，君子以自强不息"，是做人之道，亦治学作画之道。

名利之心，不应不死。学术之心，不应不活。名利，私欲也，用心死，人性长矣。画事，学术也，用心活，画亦活矣。

画事须有天资、功力、学养、品德四者兼备，不可有高低先后。

画事须有高尚之品德，宏远之抱负，超越之识见，厚重渊博之学问，广阔深入之生活，然后能登峰造极。岂仅如董华亭所谓"但读万卷书，但行万里路"而已哉？

石涛上人云："画事有彼时轰雷震耳，而后世绝不闻问者。"时下少年，谁能于此有所警惕？

绘事往往在背戾无理中而有至理，僻怪险绝中而有至情。如诗中之玉川子（卢仝），长爪郎（李贺）是也，近时吾未见其人焉。

画事以奇取胜易，以平取胜难。然以奇取胜，须先有奇异之禀赋，奇异之怀抱，奇异之学养，奇异之环境，然后能启发其奇异而成其奇异。如张璪、王墨、牧谿僧、青藤道士，八大山人是也，世岂易得哉？

以奇取胜者，往往天资强于功力，以其着意于奇，每忽于规矩法则，故易。以平取胜者，往往天资并齐于功力，不着意于奇，故难。然而奇中能见其不奇，平中能见其不平，则大家矣。

药地和尚（弘智）云："不以平废奇，不以奇废平，莫奇于平，莫平于奇。"可谓为奇平二字下一注脚。

世人每谓诗为有声之画，画为无声之诗，两者相异而相同。其所不同者，仅在表现之形式与技法耳。故谈诗时，每曰"诗中有画"；谈画时，每曰"画中有诗"。诗画联谈时，每曰"诗情画意"。否则，殊不足以为诗，殊不足以为画。

晋王羲之《笔势论》云："每作一画，如列阵之排云；每作一戈，如百钧之弩发；每作一点，如危峰之坠石；每作一牵，如万岁之枯藤。"是点画中，皆绘画也。唐张彦远《论画六法》云："夫象物必在于形似，形似须全其骨气，骨气形似，皆本于立意而归于用笔，故工画者多善书。"是形

似骨气中，皆书法也。吾故曰："书中有画，画中有书。"

荒村古渡，断涧寒流，怪岩丑树，一峦半岭，高低上下，欹斜正侧，无处不是诗材，亦无处不是画材。穷乡绝壑，篱落水边，幽花杂卉，乱石丛篁，随风摇曳，无处不是诗意，亦无处不是画意。有待慧眼慧心人随意拾取之耳。"空山无人，水流花开。"惟诗人而兼画家者，能得个中至致。

荒山乱石间，几枝野草，数朵闲花，即是吾辈无上粉本。

看荒村水际之老梅，矮屋疏篱之寒菊，其情致之清超绝俗，恐非宫廷中画人所能领略。

风日晴和时，游名山水，看古诗词，读古书画，均足以启无穷画思。

看山，须有云雾才灵活，画山，须背日光才厚重，此意范中立（宽）、米襄阳（芾）知之。近时

黄宾虹，可谓透网之鳞。

杨诚斋（万里）《舟过谢潭》诗云："碧酒时倾一两杯，船门才闭又还开，好山万皱无人见，都被斜阳拈出来。"是画意也，亦画理也。原宇宙万有，变化无端，惟大诗人与静者，每在无意中得之，非匆匆赶路者所能领会。亦非闭户作画者所能梦见，故诚斋翁有"好山万皱无人见"之叹耳。

黄岳之峰峦，掀天拔地，恢宏奇变，使观者惊心动魄，不寒而栗；雁山之飞瀑，如白虹之泻天河，一落千丈，使观者目眩耳聋，不可向迩；诚所谓泄天地造化之秘者欤。

画家中之范华原（宽）、董叔达（源）、残道人（髡残）、个山僧（朱耷）、瞎尊者（石涛），是泄人文中之秘者也，其所作，可与黄岳峰峦、雁山飞瀑并峙。盖绘画与自然景物，合之，本一致；分之，则两全。

山水画家，不观黄岳、雁山之奇变，不足以勾

引画家心灵中之奇变。然画家心灵中之奇变，又非黄岳、雁山可尽赅之也。故曰：画绘之事，宇宙在乎手。

山无云不灵，山无石不奇，山无树不秀，山无水不活。

作画时，须收得住心，沉得住气。收得住心，则静；沉得住气，则练。静则静到如老僧之补衲，练则练到如春蚕之吐丝，自然能得骨趣神韵于笔墨之外矣。

运笔应有天马腾空之意致，不知起止之所在。运意应有老僧补衲之沉静，并一丝气息而无之。以静生动，以动致静，得矣。

石谿开金陵，八大开江西，石涛开扬州，其功力全从蒲团中来。世少彻悟之士，怎不斤斤于虞山娄东之间。

戴文进、沈启南（石田）、蓝田叔（瑛），三

家笔墨，大有相似处。尤为晚年诸作，沉雄健拔，如出一辙，盖三家致力于南宋深也。《黄宾虹画语录》云："明代文、沈之作，虽渊源唐宋，惜多南宋。衡山（文徵明）近师刘松年而追摩诘（王维），石田师夏珪以入元人，于范中立、董、巨、二米犹少，故枯硬带俗。"又云："文、沈只能恢复南宋之笔法，而墨法未备。"原有明开国，辄恢复画院，其规制大体承南宋之旧。马、夏画系，亦随之复兴。当时院内外马、夏系统作家，如王履、沈希远、沈遇、庄瑾、李在、周鼎、周文靖、倪端、戴文进、吴小仙等，人才蔚起，声势特盛，其中以戴氏为特出，时称浙派。同时受其影响者，如周东村（臣）、谢时臣、唐六如辈，无不周旋于此派之下，可谓盛矣。原学术每不易脱去继承之关联，沈氏在此盛势之下，致力于马、夏独深，非偶然也。蓝氏直承戴氏，上溯南宋，远追荆、关，允为浙派后起，浙地多山，沉雄健拔，自是本色；沈氏吴人，其出手不作轻松文秀之笔，实在此焉。盖其来源同，其笔墨亦自然大体相同耳。胡世人于吴、浙间，一如诗家之于江西、桐城耶？

董华亭（其昌）倡文人画，主"直指顿悟，一超直入如来地"，其着想，自系文人本色。《画禅室随笔》论文人画云："若马、夏及李唐、刘松年，又是大李将军之派，非吾曹易学也。"则董氏对"积劫方成菩萨"一点，自觉有所未逮耳。故其绘画论著中，非但未曾攻击马远、夏珪、赵伯驹、伯骕诸家，并对当时吴派末流，随意谩骂浙派，加以严正之批评。《画禅室随笔》云："元季四大家，浙人居其三。王叔明（蒙），湖州人，黄子久（公望），衢州人，吴仲圭（镇），钱塘人，惟倪元镇，无锡人耳，江山灵气，盛衰故有时。国朝名手，仅戴文进为武林人，已有浙派之目。不知赵吴兴（孟頫）亦浙人。若浙派日就渐灭，不当以甜邪俗赖者，尽系之彼中也。"殊属就学术论学术，不失其公正态度。

董氏书画学之成就，平心而论，不减沈、文。其论画之见地及鉴赏之眼光亦然。其对浙派戴文进氏画艺之成就，不但未加轻视或贬抑，且曾予以公正之称扬。其题戴氏《仿燕文贵山水轴》（此画现藏上海博物馆）云："国朝画史，以戴文进为大

家。此仿燕文贵，淡荡清空，不作平时本色，尤为奇绝。"董氏绘画，原系文人画系统，戴氏，则为画院作家，其绘画途程，与董氏有所不同。然董氏之题语，劈头即肯定戴氏为"国朝画史大家"；其结语，亦谓"淡荡清空，尤为奇绝"。可知董氏全以戴氏之成就品评戴氏，不涉及门户系统之意识，有别于任意谩骂之吴派末流多矣。

画事，精神之食粮也，为吾人所共享。画事，学术也，为吾人所共有。如据一己之好恶，一己之眼目，入者主之，出者奴之，高筑壁垒，互相轻视，互相攻击，实不利百花齐放之贯彻。

世人尚新者，每以为非新颖不足珍，守旧者，每以为非故旧不足法，既不问"新旧之意义与价值"；又不问"有无需要与必要"；遑遑然，各据新颖故旧之壁垒，互为攻击。是不特为学术界之莽人，实为学术界之蟊贼。此种现象，绘画界中，过去有吴浙之争，亦有中西之争，如出一辙，殊可哀矣。寻其根源，是由少读书，浅研究耳。

凡学术，必须由众多之智慧者，祖祖孙孙，进行不已，循环积累而得之者也。进行之不已，即能"日日新，又日新"之新新不已也。绘画，学术也，故从事者，必须循行古人已经之途程，接受其既得之经验与方法，为新新不已打下坚实之基础，再向新前程推进之也。此即是"接受传统""推陈出新"之意旨。

新旧二字，为相对立之名词，无旧，则新无从出。故推陈，即以出新为目的。

新，必须由陈中推动而出。倘接受传统，仅仅停止于传统，或所接受者，非优良传统，则任何学术，亦将无所进步。若然，何贵接受传统耶？倘摒弃传统，空想人人作盘古皇，独开天地，恐吾辈至今，仍生活于茹毛饮血之原始时代矣。苦瓜和尚云："故君子惟借古以开今也。"借古开今，即推陈出新也。于此，可知传统之可贵。

接受优良传统，倘不起开今作用，则所受之传统，死传统也。如有拘守此死传统以为至高无上之

宝物，则可请其接受最古代之传统，生活到原始时代中去，不更至高无上乎？苦瓜和尚云："师古人之迹，而不师古人之心，宜其不能出一头地也，冤哉！"想今日之新时代中，定无此人。

学术固须接受传统，以为发展之动力。然外来之传统，亦须细心吸取，丰富营养，使学术之进步，更为快速，更为茁壮也。然以文艺言，由于技术方式、工具材料、地理气候、民族性格、生活习惯之各不相同，往往在某部分某方面，有所不融和者，应不予以吸收，以存各不相同之组织形式、风格习惯，合群众喜见乐闻之要求，不可囫囵吞枣，失于选择也。否则，求丰富营养，恐竟得反营养矣，至须注意。

学术之成就愈高，其开新亦愈困难，此事实也。然学术之前程无止境，吾人智慧之开展无限度，进步更有新进步也。倘固步自封，安于已有，诚所谓无雄心壮志之庸俗懒汉。

任何学术，不能离历史、环境二者之关联；故

习西画者，须赴西洋，习中画者，须在中华之文化中心地，以便于参考、摹拟、研求，切磋、授受故也。倘闭门造车，出不合辙，焉有更新之成就？《论语》云："温故而知新，可以为师矣。"原新之一字，实从故中来耳。画学之故，来自祖先之创发。祖先之创发，来于自然之相师。古与今，时代不相同，中与西，地域有差别，故画学之温故，尚须结合古人，结合时地，结合自然，结合作者之思想智慧，而后能孕育其茁壮之新芽。

一民族有一民族之文艺，有一民族之特点，因文艺是由各民族之性情智慧，结合时地之生活而创成者，非来自偶然也。

中国人从事中画，如一意摹拟古人，无丝毫推陈出新，足以光宗耀祖者，是一笨子孙。中国人从事西画，如一意摹拟西人，无点滴之自己特点为民族增光彩者，是一洋奴隶。两者虽情形不同，而流弊则一。

一民族之艺术，即为一民族精神之结晶。故振

兴民族艺术，与振兴民族精神有密切关系。

吾国唐宋以后之绘画，先临仿，次创作，创作中，间以与生。西方绘画，先写生，次创作，创作中，亦间以临仿。临仿，即所谓师古人之迹以资笔墨之妙是也。写生，即所谓师造化以资形色之似是也。创作，则陶镕"师古人，师造化"二者，再出诸作家之心源，非临仿，亦非写生也。其研习之过程，不论中西，可谓全相同而不相背，惟先后轻重间，略有参差出入耳。

曩年与日本西京之名南画家桥本关雪氏相值于海上，彼曾语予曰："中华为南画祖地，仆毕生研习南画，而非生长于中华，至为可惜。故每在一二年中，辄来中华名胜地游历一次，以增厚南画之素养也。"关雪氏，有才气，能汉诗，其为人亦豪爽。所作南画，亦为东瀛诸南画家中有特殊成就者。然其一点一画间，无处不露其岛国风貌，与吾国南宗衣钵，相距殊远，以其于南宗素养，稍减深沉故也。缶庐（吴昌硕）题其画册亦云："若再挥毫愁煞我，恐移泰华入扶桑。"可以知之矣。

然其所言，尚有自知之明，故拟借多游中华以减其弱点，确为见症之药。唯时地有限，来往之机会不多，未能偿其意愿耳。

一艺术品，须能代表一民族，一时代，一地域，一作家，方为合格。

画须有笔外之笔，墨外之墨，意外之意，即臻妙谛。

画事之笔墨意趣，能老辣稚拙，似有能，似无能，即是极境。

笔有误笔，墨有误墨，其至趣，不在天才工力间。

"品格不高，落墨无法"可与罗丹"做一艺术家，须先做一堂堂之人"一语，互相启发。

吾师弘一法师云："应使文艺以人传，不可人以文艺传。"可与唐书"人能宏道，非道宏人"一

语相证印。

有至大、至刚、至中、至正之气，蕴蓄于胸中，为学必尽其极，为事必得其全，旁及艺事，不求工而自能登峰造极。

吾国元明以来之戏剧，是综合文学、音乐、舞蹈、绘画（脸谱、服装以及布景道具等之装饰）、歌咏、说白以及杂技等而成者。吾国唐宋以后之绘画，是综合文章、诗词、书法、印章而成者。其丰富多彩，均非西洋绘画所能比拟。是非有悠久丰富之文艺历史、变化多样之高深成就，曷克语此。

印章上所用之文字，以篆书为主，亦间用隶楷。故治印学者，须先攻文字之学与夫篆隶楷草之书写。其次须研习分朱布白与字体纵横交错之配置。其三须熟习切勒锤凿之功能，如庖丁解牛，游刃有余，无所滞碍。其四须得印面上气势之迂回，神情之朴茂，风格之高华等，与书法、绘画之原理原则全同，与诗之意趣，亦互相会通也。兼以吾国绘画，自北宋以来，题款之风渐起，元明以后

尤甚。明清及近时，考古之学盛兴，彩陶、甲骨、钟鼎、碑碣、钱币、瓦当等日有所显发，笔墨之秘钥，无蕴不宣，为画道广开天地。治印一科，亦随之蓬勃开展。因此印学，亦与诗文、书法，密切结合于画面上而不可分割矣。吾故曰："画事不须三绝，而须四全。"四全者，诗、书、画、印章是也。

无灵感，即无创造。无技巧，即无绘画。故灵感为绘画之灵魂，技巧为绘画之父母。然须以气血运行而生存之，气血者何？思想意识是也。画事须勇于"不敢"之敢。

用

笔

吾国文字，先有契书，而后有笔书。笔书中，有毛笔书、竹笔书。（按：聿，笔也，作书，从手执竹枝点漆书字之形象也，漆汁浓腻，不易行走，故笔画头粗尾细，形如蝌蚪，故称蝌蚪文。）吾国绘画，亦先有契画而后有笔画。其发展之情况，大体与文字相同。吾国最早之契画，始见于旧石器时代周口店所发掘之削刮器（或系雕刻器），刻有极简单对称韵律美之装饰线条，为最原始之契画。吾国最早之毛笔画，始见于新石器时代之彩色陶器。此种彩色陶器，用黑色线条绘成，运线长，水分饱，线条流动圆润，粗细随意，点画之落笔收笔处，每见有蚕头鼠尾，且有屋漏痕意致，证其为毛笔所绘无疑。第未知其制法，与长沙战国墓葬内出土之毛笔是否相同（近时长沙战国墓葬内出土之毛笔，以竹管为套，木枝为杆，将兔肩毫附缚于木杆下端之周围而成者。与近代毛笔之制法，用兽毫先缚成笔头，插装于竹管之内者不同）。

制笔之毫料，有柔弱强健之不同；笔头之制法，有长短胖瘦之各异；故在书画之功能，点与线之形相，亦全异样。近代通用之毫料中，猪鹿毫强悍，鸡鸭毫柔弱（猪鬃太悍，毫身不直，殊不合制笔条件，鸡鸭毫太弱，亦不合写字作画之应用，已近淘汰之列）。兔毫矫健，兔肩枪毫，毫色玄者，名紫毫，甚尖锐劲健。次于紫毫者，有狼毫、鼠须。亦颇尖锐强劲。鼠须，为晋大书家王右军（羲之）所爱用。羊毫是柔中之健者。羊须圆壮而长，可制匾额大笔。柔健之毫易用，强悍之毫难使。初学者，从羊毫入手为最宜。笔头之制法，瘦长适中之笔，易于掌握其性能，矮胖瘦长之笔，难于运用其特点，然瘦长者，易周旋，矮胖者，易圆实。笔之使用，以尖齐圆健为上品。然书画家，亦有喜用破笔秃笔者，取其破笔易老，秃笔易圆，挺而不露锋芒也。殊非常例。

羊毫圆细柔顺，含水量强，笔锋出水慢，运用枯墨湿墨，有其特长。作画时，调用水墨颜色，变化复杂，非他毫所及。紫毫、鹿毫、獾毫强劲，含水量稍差，笔锋出水快，调用水墨颜色，较单纯，

易平板。学者可依各人习惯与画种之不同，选择其适宜者用之。

画大写意之水墨画，如书家之写大草，执笔宜稍高，运笔须悬腕，利用全身之体力、臂力、腕力，才能得写意之气势，以突出物体之神态。作工细绘画之执笔、运笔，与写小正楷略同。

画事用笔，不外点、线、面三者。苦瓜和尚云："画法之立，立于一画。"一画者，一笔也。即万有之笔，始于一笔。盖吾国绘画，以线为基础，故画法以一画为始。然线由点连接而成，面由点扩展而得，所谓积点成线，扩点成面是也。故点为一线一面之母。

画事之用笔，起于一点，虽形体细小，须慎重从事，严肃下笔，使在画面上增一点不得，少一点不成，乃佳。

作线作点，大笔要圆浑沉着，细笔要纯实流利，故大笔宜短锋，如短锋羊毫等是也。细笔宜于

尖瘦，如衣纹笔、叶筋笔是也。长锋羊毫，通行于近代，往往半开应用，非古制。

晋卫夫人作《笔阵图》云："点，如高峰坠石，磕磕然突如崩也。"故作点，须沉着而有重量，灵活而不呆滞，此二语是言点之意趣，非言点下笔时实用之力也。东瀛（日本）新派书家中作点，却以为不在点之意趣，而在点下笔时实用之力耳。若然，可使纸穿桌破，如何成字？

苦瓜和尚作画，善用点，配合随意，变化复杂，有风雪晴雨点，有含苞藻丝璎珞连牵点，有空空阔阔干燥没味点，有有墨无墨飞白如烟点，有如焦似漆邋遢透明点，以及没天没地当头劈面点，千岩万壑明净无一点，详矣。然尚有点上积点之法，未曾道及，恐系遗漏耳。点上积点之法，可约为三种：一，醒目点；二，糊涂点；三，错杂纷乱点。此三种点法，工于积墨者，自能知之。

古人言运笔作线，往往以"如屋漏痕""如折钗股""如锥画沙""如虫蚀木"等语作解譬。盖

一线之作成，原由积点连续而成者，故其形象直而不直，圆而藏锋，自然能处处停留含蓄而无信笔矣。

吾国绘画，以笔线为间架，故以线为骨。骨须有骨气；骨气者，骨之质也，以此为表达对象内在生生活力之基础。故张爱宾云："骨气形似，皆本于立意，而归于用笔。"

吾国书法中，有一笔书，史载创于王献之，其说有二：一，作狂草，一笔连续而下，隔行不断；二，运笔不连续，而笔之气势相连续，如蛇龙飞舞，隔行贯注。原书家作书时，字间行间，每须停顿。笔头中所沁藏之墨量，写久即成枯渴，必须向砚中蘸墨。前行与后行相连，极难自然，以美观言，亦无意义。以此推论，以第二说为是。绘画中，亦有一笔画，史载创于陆探微。其说亦有二，大体与一笔书相同，以理推之，亦以第二说为是。盖吾国文字之组织，以线为主，线以骨气为质，由一笔而至千万笔，必须一气呵成，隔行不断，密密疏疏，相就相让，相辅相成，如行云之飘忽于太空，流水之运行于大地，一任自然，即以气行也。

气之氤氲于天地，气之氤氲于笔墨，一也。故知画者，必知书。

笔不能离墨，离墨则无笔。墨不能离笔，离笔则无墨。故笔在才能墨在，墨在才能笔在。盖笔墨两者，相依则为用，相离则俱毁。

执笔以拨镫法为最妥，指实掌虚，笔在指间，可使笔锋上下左右，灵活自如。并须悬肘运笔，则全身之气，可由肩而臂，由臂而腕，由腕而指，由指而直达笔锋，则全身之力，可由笔锋而达于纸面，由纸面而达于纸背矣。

运笔要点与点相连，画与画相连。点与点连得密些，即积点成线集点成面之理。点与点连得疏些，远近相应，疏密相顾，正正斜斜，缤纷离乱，而成一气。线与线连得密些，即成线与线相并之密线和线与线相接之长线。线与线连得疏些，如老将用兵，承前启后，声东击西，不相干而相干，纵横错杂，而成整体。使画面上之点点线线，一气呵成，全画之气势节奏，无不在其中矣。

画中两线相接，不在线接，而在气接。气接，即在两线不接之接。两线相让，须在不让而让，让而不让，古人书法中，尝有担夫争道之喻，可以体会。

画事用笔须在沉着中求畅快、畅快中求沉着，可与书法中"怒猊抉石""渴骥奔泉"二语相参证。

画能随意着笔，而能得特殊意趣于笔墨之外者，为妙品。

湿笔取韵，枯笔取气。然太湿则无笔，太枯则无墨。

湿笔取韵，枯笔取气。然而枯中不是无韵，湿中不是无气，故尤须注意枯中之韵，湿中之气，知乎此，即能得笔墨之道矣。

古人用笔，力能扛鼎，言其气之沉着也。而非笨重与粗悍。

用

墨

墨为五色之主，然须以白配之，则明。老子曰："知白守黑。"

色易艳丽，不易古雅，墨易古雅，不易流俗，以墨配色，足以济用色之难。

五色缤纷，易于杂乱，故曰："画道之中，水墨最为上。"

唐张爱宾云："夫阴阳陶蒸，万象错布，玄化亡言，神工独运，草木敷荣，不待丹碌之采；云雪飘扬，不待铅粉而白；山不待空青而翠，凤不待五色而绛。是故运墨而五色具，谓之得意。意在五色，则物象乖矣。"（《历代名画记·论画体工用拓写》）即为"水墨最为上"一语，作简概之解释。

水墨画，能浓淡得体，黑白相用，干湿相成，则百彩骈臻，虽无色，胜于青黄朱紫矣。

吾国水墨画，自六朝倡导以来，王洽、项容、董叔达、僧巨然、米元章等继之，发扬光大，而用墨之法，渐臻赅备。是后波涛漫演，壮阔无垠，成为东方绘画之特点，至可宝贵。近时除黄宾虹得其奥窍外，寥若晨星，不禁惘然。

绘画用墨，以油烟为主。松烟色黑，无反光，宜于用浓，有精神。用以写字，殊佳。用以作画，淡墨每发青灰色，少光彩，不相宜也。倘用油烟合研，可免此病。

吾国古代绘画，多五彩兼施；然以丹青为主色，故称丹青。唐宋后，渐向水墨发展，而达以墨为绘画之主彩。如墨之烟质不精良，制工不纯到，虽有好纸笔，在能手运用之下，亦黯然无光，难以为力矣。故画家必须搜求佳品，以为作画时之应手武器。

墨以黑而有光彩者为贵。

墨须研而后用，故砚以细洁能发墨者为上。

墨以细而无渣滓者乃佳，故粗砚不可用。

油烟墨，用淡时，发灰色者，发青色者，发红色者，均系下品，不堪使用。

墨中胶量过重者，煤为胶淹，每灰淡而无精彩，下笔时，易滞笔而不流畅。墨中胶量过轻者，胶不固煤，每黑而少光，易于飞脱，均非佳制。

墨以胶发彩，故墨之制，用胶须稍重，使其经久不易龟裂断碎。故用新制之墨，自不免胶重而滞笔。倘能存藏五六十年或百年后，胶性渐脱，光彩辉发，兼无滞笔之病矣。然存藏过久，胶性全消，亦必产生胶不固煤之病，光彩消失，与劣制相等矣。故元明名墨，留存于今日者，只可作古玩看也。

元明名墨，如配胶重制，仍可应用，且极佳。但须有配制之经验。

用墨之注意点有二：一曰"研墨要浓"，二曰"所用之笔与水，要清净"。以清水净笔，蘸浓墨

调用，即无灰暗无彩之病。老手之善于用宿墨者，尤注意及此。

吾国水墨画，自六朝以来，开一新天地。然墨自笔出，笔由墨现；谈墨，倘不兼谈用笔之法，不足以明笔墨变化之道。谈笔，倘不兼谈用墨之功，亦不能明相辅相成之理。

画事用墨难于用笔，故吾国绘画，由魏晋以至隋唐，均以浓墨线作轮廓。吴道子作人物山水，尚如是，故有洪谷子（荆浩）有笔无墨之评也。自王摩诘，始用渲淡，王洽始用泼墨，项容、张璪、董、巨、二米继之，渐得墨色之备，可知墨色之发展，稍后于笔也。然而笔为画之骨，墨为画之肉，有笔无墨非也。有墨无笔亦非也。仰稽古昔，翘首时流，能兼而有之者，方称大家矣。

画事以笔取气，以墨取韵，以焦、积、破取厚重。此意，北宋米襄阳已知之矣。

破墨二字，始见于《山水松石格》，至北宋米

襄阳，尽发其秘奥。至明代，此法已少讲求，故仅知以浓破淡，以干破湿，而不知以淡破浓，以湿破干，以水破淡诸法。原用墨之道，浓浓淡淡，干干湿湿，本无定法，在干后重复者，谓之积，在湿时重复者，谓之破耳。全在作者熟练变化中，随心随手善用之而已。

泼墨法，以较多量不匀之墨水，随笔挥泼于画纸之上而成者，与积墨固不相同，与破墨亦全异样。然泼之过甚，是泼也，而非画也，故张爱宾有"吹云泼墨"之论。

破墨须在模糊中求清醒，清醒中求模糊。积墨须在杂乱中求清楚，清楚中求杂乱。泼墨须在平中求不平，不平中求大平。然尚须注意泼墨，破墨、积墨三者能联合应用，神而明之，则变化万端，骈臻百彩矣。

用墨难于枯、焦、润、湿之变，须枯焦而能华滋，润湿而不漫漶，即得用墨之要诀。

用墨须求淡而能沉厚，浓而不板滞，枯而不浮涩，湿而不漫漶。

墨须能得淡中之浓，浓中之淡，即不薄不平矣。其关键每在用水用纸间。

用浓墨，不可痴钝；用淡墨，不可模糊；用湿墨，不可混浊；用燥墨，不可涩滞。

用枯笔，每易滞涩而无气韵。然运腕沉着，行笔中和，灵爽不浮滑，纡缓不滞腻，而气韵自生。用湿笔，每易漫漶而无骨趣。然取墨清醒，下笔松灵，乱而有理，骨气自至。于此可悟米襄阳之湿皴带染，满纸淋漓，而有层次井然之妙，与夫倪高士（云林）之渴笔俭墨，纵横错杂，而臻痕迹具化之境。

云山起于王洽，米点见于董源，襄阳漫士，撮取王董两家之长，演为一家之派，风格遒上，不同凡响，足为吾辈接受传统，发展传统之秘窍。

用墨，干笔易好，湿笔难工，元季四大家，除梅道人外，虽干湿互用，然以干为主，湿为辅矣。至虞山娄东，渐由寒俭而至枯索，可谓气血无存。

墨色，与笔毫之软硬、尖秃有关联。以湖州羊毫笔与徽州紫毫笔试之，以尖锋笔与秃锋笔试之，墨虽同，其精彩异矣。

南宋而后，惟梅道人（吴镇）能得渍墨法，上追巨然，下启石谿、清湘，继之者殊为寥寥。因渍墨须从湿笔来，并须善于用水，始能苍郁淋漓而不臃肿痴俗，不如渴笔之易于轻松灵秀而有成法可寻耳。

用渴笔，须注意渴而能润，所谓干裂秋风，润含春雨者是也。近代惟垢道人（程邃）、个山僧，能得其秘奥，三四百年来，迄无人能突过之。

用

色

事父母，色难。作画亦色难。

色凭目显，无目即无色也。色为目赏，不为目赏，亦无色也。故盲子无色，色盲者无色，不为吾人眼目所着意者，亦无色。

吾国祖先，以红黄蓝白黑为五原色，与西洋之以红黄蓝为三原色者不同。原宇宙间万有之彩色，随处均有黑白二色，显现于吾人眼目之中。而绘画中万有彩色，不论原色、间色，浓淡浅深，枯干润湿，均应以吾人眼目之感受为标准，不同于科学分析也。

吾国祖先，以红黄蓝白黑为五原色，定于眼中之实见也。黑白二色，为独立自存之色彩，非红黄蓝三色相互调和而可得之。调和极浓厚之红青二色，虽可得近似之黑色，然吾国习惯，向称之为玄色，非真黑色，浓红浓青之间色也。

黑白二色为原色，故可调和其他原色或间色而成无限之间色，与红黄蓝三原色全同。

《诗》云："素以为绚兮。"《周礼·考工记》云："凡画缋之事，后素功。"素，白色也。画面空处之底色，即白色。《庄子》云："宋元君，将图画，众史皆至，受揖而立，舐笔和墨。"墨，黑色也。吾国新石器时期之彩陶，亦以黑色为作画之唯一彩色也。吾国绘画，一幅画中，无黑或白，即不成画矣。

色盲者，五色均成灰色。半色盲者，有不见黄色者，有不见红蓝色者。鸡盲者，至傍晚光线稍弱时，即成盲子。盖其眼之视能不健全之故。猫头鹰，日间不能见舆薪，而黑夜中，能明察秋毫，以其眼具有独特之视能之故。

天地间自然之色，画家用色之师也。然自然之色，非群众心源中之色也。故配红媲绿，出于群众之心手，亦出于画家之心手也，各有所爱好，各有所异样。

色彩之爱好，人各不同：尔与我，有不同也；老与少，有不同也；男与女，有不同也；此地域与彼地域，有不同也；此民族与彼民族，有不同也。画家应求其所同，应求其所不同。

谢赫六法云："随类傅彩。"此语原为初学傅彩者开头说法。然须知"随类傅彩"之类字，非随某一对象之色而傅彩也，但求其类似而已。知乎此，渐进而求配比之法，则《考工记》五色相次之理，始能有所解悟。

花无黑色，吾国传统花卉，却喜以墨作花，汴人尹白起也。竹无红色，吾国传统墨戏，却喜以朱色作竹，眉山苏轼始也。画事原在神完意足为极致，岂在彩色之墨与朱乎？九方皋相马，专在马之神骏，自然不在牝牡骊黄之间。

黑白二色，为五色中之最明确者，故有"黑白分明"之谚语。青与黄，为五色中之最平庸者，诗云："绿衣黄里。"绿为黄与青之间色，以黄色为里，以黄与青之间色为配，易于调和之故。最足勾

引吾人注意而喜爱者，为富于热感之红色，故以红色为喜色。吾国祖先，喜爱明确之黑白色，亦喜爱热闹之红色，民族之性格使然也。证之新石器时代之彩陶，长沙东南郊出土之晚周帛画，以及近时吴昌硕、齐白石诸画家之作品，无不以红黑白三色为重要色彩，诚有以也。

东方民族，质地朴厚，性爱明爽，故喜配用对比强烈之原色。《考工记》云："青与白相次也，赤与黑相次也，玄与黄相次也。"又云："青与赤谓之文，赤与白谓之章，白与黑谓之黼，黑与青谓之黻，五色备谓之绣。凡画缋之事，后素功。"素，白色也，为全画之基础。

民间艺人配色口诀云："白间黑，分明极，红间绿，花簇簇，粉笼黄，胜增光，青间紫，不如死。"即为吾民族喜爱色彩明爽之实证。

吾国绘画，以白色为底。白底，即画材背后之空白处。然以西洋画理言之，画材背后，不能空洞无物。否则，有背万有实际存在之物理。殊不知吾

52

人双目之视物，其注意力，有一定能量之限度，如注意力集中于某物时，便无力兼注意并存之彼物，如注意力集中于某物某点时，便无力兼注意某物之彼点，因吾人目力之能量有所限度。我国祖先，即据此理而作画者也。《论语》云："心不在焉，视而不见。"即画材背后之空处，为吾人目力能量所未到处也。

宇宙间万有之色，可借白色间之，渐增明度；宇宙间万有之色，可由黑色间之，渐成灰暗而至消失于黑色之中。故黑白二色，为五色之主彩。

"视而不见"之空白，并非空洞无物也。可使观者之意识，结合所画之题材，由意想而得各不相同之背景也。是背景也，既含蓄，又灵活，实胜于不空白之背景多多矣。

诗云："素以为绚兮。"素不但为绚而存在，实则素为绚而增灿烂之光彩。

西洋绘画评论家，每谓吾国绘画为明豁，而不

知素以为绚之理，深感吾国祖先之智慧，实胜人一筹。

黑白二色，对比最为明豁，为吾国群众所喜爱。故自隋唐以后，水墨之画，随而勃兴，非偶然也。然黑无白不显，白无黑不彰，故水墨之画，不能离白色之底也。

设色须淡而能深沉，艳而能清雅，浓而能古厚，自然不落浅薄、重浊、火气、俗气矣。

淡色惟求清逸，重彩惟求古厚，知此，即得用色之极境。

石谷自许研究青绿三十年，始知青绿着色之法。然其所作青绿山水，与仇十洲比，一如文之齐梁、汉魏，不可同日而语。盖青绿重彩，十洲能得之于古厚也。

画由彩色而成，须注意色不碍墨，墨不碍色。更须注意色不碍色，斯得矣。

水墨画，能浓淡得体，黑白相用，干湿相成，则百彩骈臻，虽无色，胜于有色矣。五色自在其中，胜于青黄朱紫矣。

吾国绘画，虽自唐宋以后，偏向水墨之发展，然仍不废彩色。故颜色之原料，颜色之制工，仍须佳良精好，使下笔时，能得心应手，作成后，能经久不褪色，乃佳。重彩之画尤甚。《历代名画记》云："武陵水井之丹，磨嵯之沙，越隽之空青，蔚之曾青，武昌之扁青（上品石绿），蜀郡之铅华，始兴之解锡（胡粉），研炼澄汰，深浅、轻重、精粗。林邑、昆仑之黄，南海之蚁矿，云中之鹿胶，吴中之鳔胶，东阿之牛胶，漆姑汁炼煎，并为重彩，郁而用之。"非过求也。近时画人，无能自制颜色者，全委诸制工之手，无好色矣，奈何？

布

置

布置，又称构图。布置二字，实出于顾恺之画论中之"置陈布势"与谢赫六法中之"经营位置"二语结合而成者，望文生义，亦可理其大概矣。

　　西洋绘画之构图，多来自对景写生，往往是选择对象，选择位置，而非作者主动之经营布陈也。苦瓜和尚云："搜尽奇峰打草稿。""搜尽奇峰"，是选取多量奇特之峰峦，为山水画布置时作其素材也。"打草稿"即将所收集之画材，自由配置安排于画纸上，以成草稿，即经营布陈也。二者相似而不相混。

　　吾国绘画，处理远近透视，极为灵活，有静透视，有动透视。静透视，即焦点透视，以眼睛不动之视线看取物象者，与普通之摄影相似。其中大概可分为仰透视、俯透视、平透视三种。动透视，即散点透视，以眼睛之动视线看取物象者，如摄影之横直摇头视线，及人在游行中之游行视线，与鸟在

飞行中之鸟瞰视线是也。不甚横直之小方画幅，大体用静透视。较长之横直幅，则必须全用动透视。此种动透视，除摄影摇头式之视线外，均系吾人游山玩水，赏心花鸟，回旋曲折，上下高低，随步所之，随目所及，游目骋怀之散点视线所取之景物而构成之者也。如《清明上河图》《长江万里图》是也。鸟瞰飞行透视，如鸟在空中飞行，向下斜瞰景物所得之透视也。如云林之平远山水等是。个中变化，错杂万端，全在画家灵活运用耳。

吾人平时在地面上看景物，以平视为多，俯视次之。因之吾国绘画中之透视，亦以采用平透视为主常。平透视，以花鸟画采用为最多。然在山水画上，却喜采取斜俯透视为习惯，以求前后层次丰富多变，层层看清，不被遮蔽故也。为合吾人之心理要求耳。

俯透视，如人立高山上，斜俯以看低远之风景相似。然视线不可过于向下垂直。否则，看人仅见头顶与两肩，看屋宇桥梁，仅见屋宇桥梁之顶面，与平时所见平透视之形象，完全不同，每致不易认

识。故斜俯透视之视线，一般在四十五度左右，或四十五度以下，才不致眼中所见之形象变形太甚也。仰透视亦然。

斜俯透视采取四十五度左右之视线，对直长幅之庭园布置等，自能层层透入，少被遮蔽。然人物形象，却减短长度，与平视之形象不同，使观者有不习惯之感。因此吾国祖先，辄将平透视人物，纳入于俯透视之背景中，既不减少景物之多层，又能使人物形象与平时所习见者无异，是合用平透视、斜俯透视于一幅画面中，以适观众"心眼"之要求。知乎此，即能了解东方绘画透视之原理。

吾国绘画之写取自然景物，每每取近少取远，取远少取近。使画面上所取之景物，不致远近大小，相差过巨，易于统一，合于吾人之观赏。

所谓取近少取远者，即取其近而大之主材，略去远小之背景等是也；以人物花鸟为多。如长沙出土之晚周帛画，宋崔白之《寒雀图》等。所谓取远少取近者，只选取远景，略去近景，而有咫尺千

里之势是也；以山水为多。如隋展子虔之《游春图》，北宋董叔达之《潇湘图》等。然吾国山水画三远中，有深远一法，系远近兼取者，以表达渐深渐远之意。然所取之景物远近大小往往相差较巨，用笔之粗细，用色之浓淡，往往不易统一，故前人多取"以云深之"之法，以见重叠深远之意。与西方之渐深渐小之透视，有所不同耳。

山水画之布置，极重虚实。花鸟画之布置，极重疏密。即世所谓虚能走马，密不透风是也。然黄宾虹云："虚处不是空虚，还得有景。密处还须有立锥之地，切不可使人感到窒息。"此即虚中须注意有实，实中须注意有虚也。实中之虚，重要在于大虚，亦难于大虚也。虚中之实，重要在于大实，亦难于大实也。而虚中之实，尤难于实中之虚也。盖虚中之实，每在布置外之意境。

画事之布置，极重疏、密、虚、实四字，能疏密，能虚实，即能得空灵变化于景外矣。

虚实，言画材之黑白有无也，疏密，言画材之

排比交错也，有相似处而不相混。

画事，无虚不能显实，无实不能存虚，无疏不能成密，无密不能见疏。是以虚实相生，疏密相用，绘事乃成。

吾国绘画，向以黑白二色为主彩，有画处，黑也，无画处，白也。白即虚也，黑即实也。虚实之关联，即以空白显实有也。

画材与画材之排比，相距有远近，交错有繁简。远近繁简，即疏密也。吾国绘画，始于一点一画，终于无穷点无穷画，然至简单之排比交错，须有三点三画，始可。故二点二画，为疏密之起点，千千万万之三点三画，为疏密之终点。如初画兰叶时，始于三瓣；初学树木时，始于三干。三三相排比、相交错，可至无穷瓣、无穷干，其中变化万千，无所底止，是在研习者细心会悟之耳。

实，有画处也，须实而不闷，乃见空灵，即世人"实者虚之"之谓也。虚，空白也，须虚中有物，才不空洞，即世人"虚者实之"之谓也。画事

能知以实求虚，以虚求实，即得虚实变化之道矣。

疏可疏到极疏，密可密到极密，更见疏密相差之变化。谚云"密不透风，疏可走马"是矣。然《黄宾虹画语录》云："疏处不可空虚，还得有景。密处还得有立锥之地，切不可使人感到窒息。"可为"疏中有密，密中有疏"二语，下一注脚。

古人画幅中，每有用一件或两件无疏密之画材作成一幅画者，在画面上自无排比交错之可言。然题之以款志，或钤之以印章，排比之意义自在，疏密之对立自生。故谈布置时，款志、印章，亦即画材也。

画事之布置，须注意四边，更须注意四角。山水有山水之边角，花鸟有花鸟之边角，人物有人物之边角。

画之四边四角，与全幅之起承转合有相互之关联。与题款，尤有相互之关系，不可不加细心注意。

画事之布置，须注意画面内之安排，有主客，有配合，有虚实，有疏密，有高低上下，有纵横曲折，然尤须注意于画面之四边四角，使与画外之画材相关联，气势相承接，自能得气趣于画外矣。

对景写生，要懂得舍字。懂得舍字，即能懂得取字。即能懂得景字。

对景写生，更须懂得舍而不舍，不舍而舍，即能懂得景外之景。

对物写生，要懂得神字。懂得神字，即能懂得形字，亦即能懂得情字。神与情，画中之灵魂也，得之则活。

李晴江题画梅诗云："写梅未必合时宜，莫怪花前落墨迟。触目横斜千万朵，赏心只有两三枝。"赏心只有两三枝，辄写两三枝可也。盖自然形象，为实有之形象，非画中之形象，故必需舍其所可舍，取其所可取。《黄宾虹画语录》云："舍取不由人，舍取可由人，懂得此理，方可染翰挥

毫。"是舍取二字之心诀。

舍取，必须合于理法，故曰：舍取不由人也。舍取，必须出于画人之艺心，故曰：舍取可由人也。懂得此意，然后可以谈写生，谈布置。

古人作花鸟，间有采取山水中之水石为搭配，以辅助巨幅花卉意境者。然古人作山水时，却少搭配山花野卉为点缀，盖因咫尺千里之远景，不易配用近景之花卉故也。予喜游山，尤爱看深山绝壑中之山花野卉，乱草丛篁，高下欹斜，纵横离乱，其姿致之天然荒率，其意趣之清奇纯雅，其品质之高华绝俗，非平时花房中之花卉所能想象得之。故予近年来，多作近景山水，杂以山花野卉，乱草丛篁，使山水画之布置，有异于古人旧样，亦合个人偏好耳。有当与否，尚待质之异日。

孝子曰："治大国，若烹小鲜。"作大画亦然。须目无全牛，放手得开，团结得住，能复杂而不复杂，能简单而不简单，能空虚而不空虚，能闷塞而不闷塞，便是佳构。反之作小幅，须有治大国

之精神，高瞻远瞩，会心四远，小中见大，扼要得体，便不落小家习气。

置陈布势，要得画内之景，兼要得画外之景。然得画内之景易，得画外之景难。多读书，多行路，多看古名作，自能有得。

置陈，须对景，亦须对物，此系普通原则，画人不能不知也。进乎此，则在慧心变化耳。如王摩诘之雪里芭蕉，苏子瞻之朱砂写竹，随手拈来，意参造化矣，不能以普通蹊径限之也。予尝画兰菊为一图，题以"西风堪忆汉佳人"句，则汉武之秋风辞，尽在画幅中矣。三百篇比兴之旨，自与绘画全同轨辙，谁谓春兰秋菊为不对时不对景乎？明乎此，始可与谈布陈，始可与谈创作。

画材布置于画幅上，须平衡，然须注意于灵活之平衡。

灵活之平衡，须先求其不平衡，而后再求其平衡。

吾国写意画之布置，宋元以后，往往唯求其不平衡，而以题款补其不平衡，自多别致不落恒蹊矣。

普通画幅，大多悬挂壁间以为欣赏，故画材之布置，宜以上轻下重为稳定。咫尺千里之山水，无背景之人物，尤以上轻下重为顺眼。然花卉之布置，往往有从上倒挂而下，成上重下轻者，反觉有变化而得气势，此特例也。但须审视何种题材耳。

上重下轻之布置，易于灵动，易得气势；上轻下重之布置，易于平稳，易于呆板；初学者，知其理，可矣。如仅以上下轻重为法式，毫无生活，毫无意境，奚啻刻印？原此种上下轻重之布置，极为普泛，如无突手作用，安有新意？故历代名画家，往往在普泛中求不普泛耳。

指

画

指画，创始于清初之高且园其佩。高氏以前，历代画史画迹各著录中，均未见有指头画家及指头画迹之记载，足以为证。

唐张文通璪，画古松，喜用秃笔，双管齐下，一为枯枝，一为生干。偶于运笔中有未称意处，辄以手指摸绢素，以为涂改，世人因谓指头画，创于张氏，非也。原张氏以运用秃笔双管见长，未曾以指头作画。倘谓张氏以指头涂摸绢素，为开指头画之先河，则或可耳。

指头作画，与毛笔大不相同，有其特点，亦有其缺点。特点在指头之运墨运线，具有特殊之性能情趣，形成其特殊风格，非毛笔所能替代。故指头画，漏机于张文通，创成于高铁岭（其佩），至今不废，以此也。其缺点在运用指头时，欲粗欲细，欲浓欲淡，大不如运用毛笔为方便。弃便从难，有人谓为"好奇"，或谓为"不近常情"，非无因

也。然予作毛笔画外，间作指头画，何哉？为求指笔间，运用技法之不同，笔情指趣之相异，互为参证耳。运笔，常也，运指，变也，常中求变以悟常，变中求常以悟变，亦系钝根人之钝法欤！

高且园从事毛笔画，曾临摹古名画十数年，不能独创一格，深为闷损，虽朝夕思维，苦心冥索，而不能得。忽一日，在作画之余，倦入假寐，得梦中之触引，创指头作画之别诣（此事在高秉《指头画说》中记载甚详），而风格成矣。此系高氏独开心孔法，与禅家顿悟之理，原无二致。然非慧心特出，与传统画学修养有素者，不能语此。于此可知独树风格之艰难。

高其佩指头画，喜作大幅，气势磅礴，意趣高华。然亦常作小方册页，人物、草虫、山水、花鸟，无不入微。人物之须发耳目口鼻，运指细入毫芒，能在简略中见精工，粗放中见蕴藉，至为难能。然大体用小指甲画成，每于指线之转折处，略见瘦硬而露圭角，故论高氏画风者，谓近吴小仙意趣，即指此而言。然大幅多用生纸作成，或用熟

72

绢，其运指极似"如虫之蚀木"，其运墨又见墨沈之淋漓，出神入化，则在吴氏意趣之外矣。

予作指画，每拟高其佩而不同，拟而不同，斯谓之拟耳。

以生纸作大幅指画，每须泼墨汁，用食指、中指、无名指、小指四指并下，随墨汁迅速涂抹。然要使墨如使指，使指如使意，则意趣磅礴，元气淋漓矣。

指头画之运指运墨，与笔画了不相同，此点用指头画意趣所在，亦即其评价所在。倘以指头为炫奇夸异之工具，而所作之画，每求与笔画相似，何贵有指头画哉？

指头画，易概括，不易复杂，宜写意，不易细整，稍不留意，易蹈狂涂乱抹，怪诞无理之病，每为循规蹈矩、寸步不乱者所侧目。

粗笔之画，须粗中求细，细笔之画，须细中求

粗，庶几粗而不蹈粗鲁霸悍之弊，细而不蹈细碎软弱之病。指头画，以指头为画具，易粗不易细，尤宜注意于粗中之细。

指头画，宜于大写，宜于画简古之题材。然须注意于简而不简，写而不写，才能得指头画之长。不然，每易落于单调草率而无蕴蓄矣。

毛笔画，笔到易，意到难。指头画，意到易，指到难，故指头画，须注意于意到指不到之间。

西子盛装，美且丽矣。然盛装往往掩其天真之美，不如在苎罗村捧心颦眉之时，浣纱溪临流浣纱之候，益见其器品之纯朴，意趣之高华也。指头画，系乱头粗服之画种，须以乱头粗服之指趣，写高华纯朴之西子，得矣。高且园有印章云："不过求无笔墨痕。"此语是指头画之极境，亦是毛笔画笔墨之极境。

高青畴（秉）《指头画说》云："公目空千古，气雄万夫，而年近七十，犹悬眼镜临摹古人，

何患不惊世也？""目空千古，气雄万夫"为学人不可缺少之气概。然学术无止境，"温故知新"，实为万事之师，而指头画，原须以笔画为基础，高氏年近七十，犹悬眼镜临摹古人，为增指头画更深厚之基础，为求指头画之百尺竿头更进一步也。岂为惊世俗哉？

指头画，为传统绘画中之旁支，而非正干。从事指头画者，必须打好毛笔画之基础。否则，恐易流于率易狂怪，而无底止。

指头画，以食指为主要画具，指甲不宜过长，亦不宜过短，为其着纸时，指尖稍倾斜侧下，既须要指甲着纸，亦须要指尖之肉着纸故也。因指甲着纸作线，有锋棱，易于刻露；指肉着纸作线，能圆实易于滞腻而少骨趣；甲肉两者并用，能画两者之长而破两者之短也。高青畴云："公用指，在半甲半肉间。"甚是。

指头画用指，主要为食指，次为小指与大指，以配合作粗线细线之应用。中指与无名指，只适合

于大泼墨时之涂抹而已。

指头画用纸，生宣纸最佳，以其有枯干润湿之变也。然运指运水间，极难适当掌握耳。半生半熟纸次之，全熟纸最下，以其全不沁水，干不易枯，湿又不化，易落平滑板刻诸病，难以奏功耳。

补

遗

艺术为人类精神之食粮，别于人类也无之。然有人类而后有艺术，故最艺术之艺术，亦均由人类进步之需求而产生之也。否则，即非艺术。

宇宙间之画材，可谓触目皆是，无地无之。虽有特殊平凡之不同、轻重巨细之差异，然慧心妙手者得之，均可制为上品。

画事源于古，通于今，审于物，发于学问品德，即能不落凡近矣。

画事，能在落笔前会心于高华旷远处，即不卑成俚俗矣。

画事能在不经意处经意，经意处不经意，即能不落普通画人之思路。

西哲马克思云："欲登科学之高峰，须先寻地

狱之门。"画事亦然。近时从事研习画事者，有作"我不入地狱，谁入地狱"之想者乎？吾将拭目以俟之。

逆笔用笔锋而逆行，故易沉着苍老；拖笔用笔肚而斜拖，故易枯率浮滑。云林折带皴，虽拖笔，然仍用笔锋为多也。

用笔忌浮滑。浮乃飘忽不遒，滑乃柔弱无力。须笔端有金刚杵乃佳。

作画要写不要画，与书法同。一入画字，辄落作家境界，便少化机。张爱宾云："运思挥毫，竟不在乎画，故得于画矣。"

墨非水不醒，笔非运不透，醒则清而有神，运则化而无滞，二者不能偏废。

画之彩色为目赏而存。彩色为众人所喜爱，则为画增光辉矣。如画之作成，其彩色不为众人所心赏，则不如无色矣。

治印家谓布局为分朱布白。即印面文字之安排，重点在于空白之处理。绘画亦然。老子曰"知白守黑"，是矣。

作画须会心于空白处。此谓白者，不仅在于虚能走马之白也。谚曰："一烛之光，通室皆明。"如吾人居住房屋之窗户，透空气，通呼吸。虽细小，然须细心注意之也。宾翁云："作画如下棋，须善于做活眼，活眼多，棋即取胜"。此言好手对局，黑白满盘，空处无多，其计算胜负，每在只多几个活眼而已。

图书在版编目（CIP）数据

听天阁画谈随笔 / 潘天寿著. -- 杭州：浙江人民
美术出版社，2021.7
　（湖山艺丛）
　ISBN 978-7-5340-8836-0

Ⅰ. ①听… Ⅱ. ①潘… Ⅲ. ①国画技法 Ⅳ.
①J212

中国版本图书馆CIP数据核字(2021)第096754号

责任编辑：郭哲渊　徐寒冰
责任校对：钱偎依
责任印制：陈柏荣

湖山艺丛

听天阁画谈随笔

潘天寿　著

出版发行：浙江人民美术出版社
　　　　　（杭州市体育场路347号）
经　　销：全国各地新华书店
制　　版：杭州真凯文化艺术有限公司
印　　刷：杭州佳园彩色印刷有限公司
版　　次：2021年7月第1版
印　　次：2021年7月第1次印刷
开　　本：787mm×1092mm　1/32
印　　张：2.875
字　　数：50千字
书　　号：ISBN 978-7-5340-8836-0
定　　价：18.00元

如发现印装质量问题，影响阅读，请与出版社营销部联系调换。